도시의 표정

도시의 표정

서울을 밝히는 열 개의 공공미술 읽기

손수호

열화당

사진 제공 숫자는 페이지 번호임

15 황현만; 22 곽경근; 23, 31, 44, 55, 62(위), 79, 84 손초원;
32 배우한; 38 김재현; 40 Jesse Frohman; 49, 70, 72 곽경근;
51 정은영; 58, 85 가나아트갤러리; 62(아래) 삼성문화재단

서문
조형물에 담긴 문화적 의미

지난 여름, 서울시내를 쏘다녔다. 1999년에 펴낸 『길섶의 미술』의 현장을 확인해 보기 위해서였다. 그 책에 실린 조형물들은, 작가나 작품을 보면 우리나라 대표적 조형물로서의 자격이 충분했거니와, 공공미술을 다룬 책이 귀한 때여서 기록의 가치를 담아 두었던바, 출판 이후 달라진 모습이 보고 싶었던 것이다.

 그러나 몇 군데를 돌아보고는 실망감을 금치 못했다. 내가 '길고 아름다운 골목'으로 명명했던 피맛골은 재개발의 삽질에 날아갔고, 여의도 일신방직 앞에 자리한 마우로 스타치올리Mauro Staccioli의 대형 아치 〈일신여의도 '91〉은 길 건너편에 번쩍이는 산업은행 신관이 들어서면서 호방함을 잃고 말았다. 대우빌딩 뒤 언덕에 있던 플레처 벤튼Fletcher Benton의 〈중국의 달〉은 흔적도 없이 사라졌고, 육삼빌딩 옆에 있던 리처

드 리폴드^{Richard Lippold}의 〈한국의 정신〉도 아무런 이유나 설명 없이 증발된 상태였다.

이런 현상을 두고 행정당국의 근시안적인 시각이나 건축주의 몰이해를 나무랄 수 있지만, 이 또한 우리 사회의 현주소인 동시에 문화적 나이테를 나타내는 것이기에 그저 겸손하게 바라볼 수밖에 없다.

그나마 위안이 되는 것은 일부 영역에서 공공미술을 대하는 태도에 변화가 있었다는 사실이다. 신문로의 〈해머링 맨〉에서 보듯 지방자치단체가 아무런 반대급부 없이 작품을 위해 공간을 배려하는 경우도 있고, 서울스퀘어의 미디어 파사드에서 보듯 도시의 밤을 빛내려는 민간의 시도는 값지다.

조형물 수준의 향상도 기록할 만하다. 대표적인 것이 서울 중학동 일본대사관 앞 〈평화의 소녀상〉이다. 이 작품은 '상상력의 빈곤'이라는 지적 속에 부부 조각가가 일궈낸 값진 성과로 꼽을 만하다. 나아가 청동조각 하나가 어떤 사회적 역할을 하는지, 국제사회에서 어떤 상징성을 갖는지 웅변으로 보여 주기에 충분했다. 다른 경우도 있었다. 박정희朴正熙 대통령 동상이 여론의 질타를 이기지 못해 다시 제작되는 수모를 겪는 동안, 포항제철의 주역 박태준朴泰俊 동상은 외국인의 손에 맡겨져 인물조각의 수준을 한 단계 끌어 올리는 계기가

됐다. 조형물 시장에도 글로벌 환경이 조성된 것이다.

이런 의미있는 진전을 확인하면서 원고를 준비했다. 공공미술은 건물주의 단순한 소장품이라는 차원을 넘어 도시의 표정을 이루는 중요한 요소이기에 지명도와 완성도가 높은 조형물에 얽힌 스토리를 소개하고 문화적 의미를 탐구하려 했다. 이 책에 소개되는 조형물은 작품 자체의 심미적 요소와 더불어 주변 환경과의 조화, 시민과의 커뮤니케이션을 기준으로 삼았음을 밝혀 둔다. 서울을 밝히는 공공미술 열 곳의 현장을 중심으로 독자들의 순례 혹은 토론이 이뤄진다면 도시의 표정이 한결 밝아질 것이다. 그것은 나의 오랜 희망이기도 하다.

2013년 12월

서울 초안산楚安山 자락 연구실에서

손수호

차례

공공미술의 공공성 회복을 위하여

공공미술public art이라는 용어는 1967년 영국에서 처음 사용되기 시작했으니 오십 년에 가까운 역사를 이어 온다. 하지만 나라별 인식의 편차는 크다. '공공'이라는 집단적 가치와 '미술'이라는 개별적 가치의 만남이 쉽지 않기에 조금씩 의미를 달리한다.

성공적인 사례는 구미 선진국에서 많이 볼 수 있다. 영국의 브리스톨이나 미국의 시애틀, 호주의 멜버른, 스위스의 취리히 등이 공공미술로 도시의 표정을 바꾼 곳이다. 미술관으로 승부한 스페인 빌바오도 그런 범주에 포함시킬 수 있겠다. 이들 도시에서 공공미술의 영역을 확장하는 동안 보로프스키J. Borofsky나 곰리A. Gormley, 올덴버그C. T. Oldenburg 같은 스타 조형예술가가 많이 배출됐다.

우리는 어떤가. 아직도 정체성을 찾지 못한 채 혼돈의 미로 속을 헤매고 있다. 1982년 문화예술진흥법(일명 '1퍼센트 법')에 따라 '건축물에 대한 미술장식의 설치와 의무화' 제도가 시행되고 있지만 심미성과 실용성이 결합되는 공공미술의 구현은 요원해 보인다. 예술성있는 작품으로 시민들에게 정서적 혜택을 주고, 공동의 공간을 아름답게 꾸민다는 취지가 무색할 정도다.

나는 개인적으로 '1퍼센트 법'을 반대한다. 예술과 타율은 상극이기 때문이다. 작품을 창작하는 과정에 법이라는 이름의 강제성이 개입하면 예술의 본성을 상실하기 때문이다. 어느 건축주가 자신의 건물을 아름답게 꾸미고 싶지 않겠는가. 건물 주인과 예술가의 자율적인 교류와 공감, 여기에 따른 선택이 있을 때 작품과 건물 모두 빛나는 법이다.

사정이 그러한데도 우리는 문화적 역량이 달리기에 조급하게도 법의 힘을 빌리게 됐다. 타율적 강제를 통해서라도 도시의 미관을 아름답게 꾸미고 싶었던 것이다. 그러나 현실은 어떤가. 자율적 전통이 없다 보니 조형물을 둘러싼 얼룩진 민낯이 드러났다. 건축주와 미술가가 이중계약을 통해 돈을 빼돌리는 수단으로 삼거나, 소수 문화권력을 가진 작가들이 독식한다는 비판도 나왔다. '작품' 아닌 '제품'이 공급되

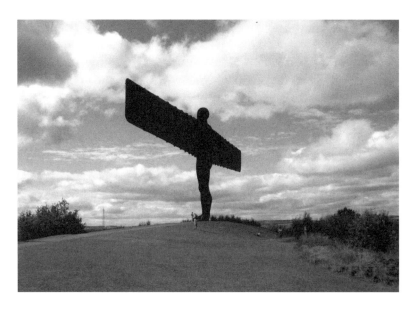

잉글랜드 북동부 게이츠헤드의 광산 지역에 세워진 〈북쪽의 천사The Angel of North〉.
1988년 앤서니 곰리Anthony Gormley가 만든 이 공공미술을 기점으로
내리막길을 걷던 공업도시 게이츠헤드는 볼거리 있는 문화도시로 탈바꿈하는 데 성공했다.

고, 장소성을 무시한 작품이 버젓이 세워지니 행인들이 외면하는 악순환이 계속된다.

시민들도 체감한다. 보이지도 않는 건물 한 귀퉁이에 억지로 들여놓거나, 장소와의 연결점을 찾기 어렵거나, 주변의 환경과 도무지 조화롭지 못한 조형물이 부지기수다. 심지어 환풍구나 나무에 가려진 경우도 있다. 그런 작품에는 '생명' '추상' '비상' '원형' '무제'와 같은 제목이 많다. 어디에 놓아도 무방한 작명 같지만 어디에도 적합하지 않는 이름이다. 이처럼 코딱지 혹은 문패 같은 조형물은 없느니만 못하다. 버려지거나 망가진 조형물은 골칫덩어리가 된다.

근래에 와서는 지방자치단체들의 욕심이 끼어들어 낭패를 겪기도 한다. 아무리 관광을 목적으로 한다지만, 살아 있는 사람의 조형물 혹은 동상을 만드는 것은 도리에 어긋난다. 대상자가 나중에 추문이라도 생기면 동상을 때려 부술 건가. 기네스북 기록을 탐내 억지로 만든 흉물도 많다. 이런 것들은 단체장이 몇 번 바뀌고 주민들의 안목이 높아지면 철거될 운명에 놓일 게 뻔하다.

좋은 기회가 없지 않았다. 오세훈吳世勳 서울시장이 '디자인 서울'을 시정市政의 중심으로 내걸 때였다. 스트리트 퍼니처 Street Furniture에 치우쳤다는 지적을 받긴 해도 길거리의 표지판

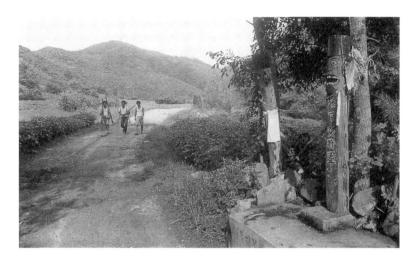

시골 동네 어귀에 세워진 장승은 공동체의 안녕과 질서를 기원한다는 점에서
원시적 공공미술의 기능을 수행했다. 주민들에게는 친근한 수호신, 외지인들에게는
심리적 경계선으로 작용했다. 사진은 1980년대 강원도 홍천군 북방면 전치곡田峙谷 마을
어귀의 지하여장군地下女將軍.

이 다듬어지고, 도시에 색깔을 입히고, 길이 사람 위주로 바뀔 때 공공미술도 질적 변화를 맞을 찬스였다. 그러나 임기 후반부에 들면서 달라졌다. 디자인이 삶에 스며들어 드디어 생활의 변화를 가져와야 할 시점에 '공명功名'의 가루가 묻기 시작했다. 그 역시 정치인이었던 것이다. 유서 깊은 동대문 운동장 자리에 들어선 동대문디자인플라자나 세빛둥둥섬이 대표적인 예다.

그래도 기댈 것은 공공미술의 순기능이다. 개인의 이해관계가 첨예하게 부닥치는 도시에서 예술적 향기가 풍기는 작품은 일단 숨을 돌리게 한다. 더러 기발한 상상력을 발휘해 공간에 활력을 불어넣는 경우도 있다. 특정한 장소와 제대로 어울릴 경우 자연스레 그 지역의 랜드마크가 되기도 한다.

이런 사례를 많이 만들려면 제도를 멋지게 운영해야 한다. 건축주와 미술가, 그리고 브로커의 삼각편대를 넘어 공공의 참여가 중요하다. 이를 통해 공간의 혁신이 이뤄지고 도시 곳곳에 심미적 유산이 남겨지면 후손에게 전하는 위대한 선물이 된다. 문화선진국은 소수 전문가들의 손이 아니라 어릴 때부터 보아 온 국민들의 누적된 경험에서 비롯되니까.

앞으로 다가올 창조산업 시대에 공동체의 미래는 예술의 힘에 좌우된다. 문화적 분위기가 충만한 도시가 창의적 아이

디어의 산실이 될 것이다. 근대화 이전에 우리들의 마을 어귀를 장식했던 장승이나 솟대의 그것처럼 말이다. 지금 의미 있고 볼만한 공공조형물의 탐방을 시작하는 것도 그런 믿음이 있기 때문이다.

욕망이 충돌하는 광화문광장

사람들은 상징물에 관심이 많다. 비석과 동상이 대표적이다. 비석은 사자死者의 신분과 업적을 나타낸다. 벼슬에 따라 돌의 종류, 크기와 형태, 글씨와 문양 등에 차이를 뒀다. 죽기 전에 비석을 세워 두는 경우도 있다. 돌로 만든 비석은 영원불멸의 믿음을 깔고 있다.

비석이 추념을 목적으로 하는 데 비해 동상은 선망의 역할이 크다. 대상의 삶을 우러르는 자들은 동상을 선호한다. 인물을 동일시하는 데 동상만 한 게 없다. 문제는 장소다. 인물과 장소는 서로 연동된다. 개인적 공간에 세우는 동상이야 내부 구성원들의 동의로 족하다. 훼손이 우려되는 경우에는 노출을 전제로 하는 입상 대신 흉상을 제작해 실내에 모시기도 한다. 기업이나 학교가 대표적이다. 세간의 평가에 신경쓸 필요도 없다.

개인 차원인데도 시비가 잦은 쪽은 당대의 정치인이다. 휘황한 업적을 쌓은 경우라도 시간이 지나면서 평가가 달라지는 경우가 있다. 정치인은 감옥의 담장 위를 걷는 신분이기에 리스크가 크다. 서울 망우리에 있는 조봉암曺奉岩 선생의 비석을 보라. 그곳의 검은 돌에는 "竹山曺奉岩先生之墓(죽산조봉암선생지묘)"라는 글귀만 있을 뿐 나머지 넓은 공간은 비워졌다. 야당 대통령 후보가 간첩죄로 처형당한 이력 때문에 글을 새기지 못한 것이다. 침묵의 언어라고나 할까. 그러나 지금은 어떤가. 그에게 사형선고를 내렸던 대법원이 2011년에 재심을 한 끝에 무죄를 선고했다. 사후 오십이 년 만의 일이다.

우리나라는 해마다 4, 5월에 동상 소리로 시끄럽다. 논란의 중심에는 이승만李承晩과 박정희朴正熙가 있다. 사일구와 오일륙의 핵심 인물이다. 대한민국을 건국했고, 나라를 근대화로 이끈 공로를 높이 평가하는 사람들은 동상을 높이 세우자고 주장한다. 개인적 야심으로 가득 찬 분단주의자, 인권을 짓밟은 독재자로 보는 사람들은 결사반대한다.

해법은 건립의 원칙에 있다. 적어도 피해자가 있다면 그들의 동의를 얻기 전에는 공공장소에 나와서는 안 된다. 시간이 필요하다는 뜻이다. 동상에 대한 과도한 집착도 금물이

다. 쇠붙이가 역사적 평가의 종결자가 되는 것은 아니다. 어정쩡한 동상은 되레 전복과 조롱의 대상이 된다. 시대가 달라지면서 쓰러진 동상이 어디 한둘이던가.

가장 어려운 문제는 공적 인물이 공공장소에 나올 때다. 많은 사람을 무차별적으로 만나는 곳이기에 요건이 여간 까다로운 게 아니다. 먼저 주인공의 삶에 대한 국민적 합의가 있어야 하고, 다음으로는 장소 적합성이다. 왜 그 사람이 그 자리에 서게 됐는지 설명이 가능해야 한다. 중국 톈안먼天安門 광장 주변에 서 있던 공자孔子 동상이 밀려난 것도 그곳이 마오쩌둥毛澤東의 공간이라는 장소성 때문이었다.

우리나라에서 이 요건에 부합하는 사람은 딱 둘이다. 세종대왕世宗大王과 이순신李舜臣 장군. 오천 년 역사에서 가장 빛나는 인물이라는 데 이견이 없다. 언제, 누가, 어디에 세워도 괜찮다. 다음으로는 김구金九, 안중근安重根 정도가 전국구 인물로 꼽힌다. 문인, 과학자, 예술가 등은 다툼이 덜한 사람들이다.

인물이야 개별적 차원이지만 장소는 공공적 논의의 대상이다. 그래서 수도 서울의 얼굴인 광화문光化門이 부각된다. 서울에서 금융과 교육, 주거 등 많은 영역의 중심이 강을 건넜지만 광화문이 지닌 강렬한 상징성은 도저히 도하渡河할 수

없다. 광화문-시청-숭례문에 이르는 길은 국가 상징가로로 충분하다. 시위와 집회가 광화문 주변에서 많이 이루어지는 것 역시 권부와 가깝다는 지리적 요소 외에 오랜 시간에 걸쳐 광화문이 가꿔 온 상징성에 기대려 하기 때문이다.

한국의 신문광고에 실린 독일 명차의 광고도 광화문을 배경으로 찍었다. 메르세데스 벤츠 '에스-클래스S-Class' 출시를 알리는 문구는 이렇다. "어떤 삶은 그 자체로 하나의 역사가 되기도 합니다." 좌우에 궁장宮墻을 길게 거느린 모습에서 역사의 내음을 물씬 풍긴다. 외국 차를 광고하기에 광화문을 안성맞춤으로 여긴 것이다. 광고 속에 선명한 '光化門' 편액은 그 자체로 오래된 정물로 보였다.

사정이 이러하기에 위인들의 자리다툼도 광화문 주변이 가장 치열하다. 이미 이충무공李忠武公 동상이 있는데도 2009년 한글날에 맞춰 세종대왕을 앉힌 것도 비슷한 이유다. 세종의 출생지가 인근의 서촌西村인 데다 바로 코앞의 경복궁景福宮에서 한글을 창제했으니 연고권을 주장할 만하다. 아쉬운 것은 동상이 너무 크고 얼굴이 너무 잘생겼다는 것이다. 이것은 조형물에서 자연스런 비례의 미를 느낄 수 없다는 것, 또 표정에서 개성이 없다는 뜻이기도 하다.

광화문 세종대왕 동상의 건립 과정도 아쉽다. 동상 제작을

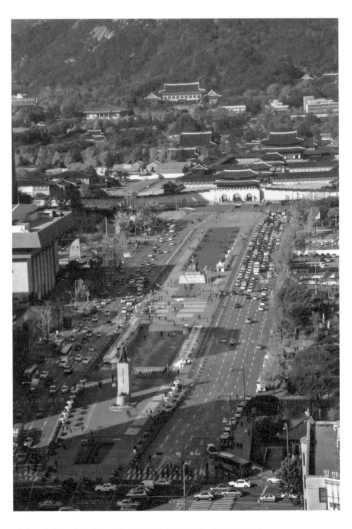

광화문광장은 대한민국 권력이 꿈틀대며 부딪치는 상징공간이다.
쿠데타에 성공하려면 광화문을 차지해야 했고, 대통령 당선자는 이곳에서
국민들에게 인사한다. 시위대들이 몰려드는 곳도, 국토대장정의 종점도
대부분 광화문이다. 정도전鄭道傳이 한양을 설계한 이후 늘 그랬다.

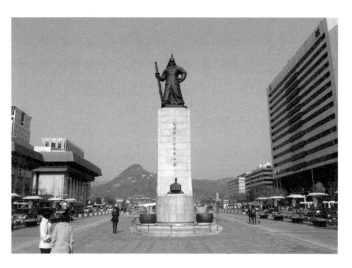

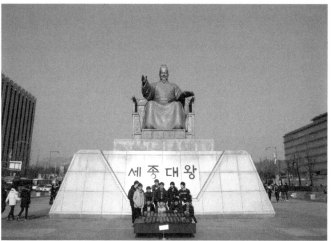

〈이순신 장군〉(위)이 독점하던 곳에 〈세종대왕〉(아래)이 치고 들어왔다.
하나의 광장에는 하나의 인물이 원칙인 데다 넓은 공간이 아닌데도 세종이 앉은
것은, 이런저런 욕망의 타협이 낳은 결과물이다. 학생들은 〈세종대왕〉 앞에서
포즈를 취하면서 벌써부터 익숙한 모뉴먼트로 받아들인다.

맡은 김영원金永元 작가의 말이 그랬다. "4월 중순에 공모에서 지명됐고, 5월에 작업 계약을 했다. 이런 일은 보통 일 년이 걸린다. 짧은 시간에 완성해야 되니까 밤낮 없이 작업을 진행했다. 작업하는 동안 광화문광장에 딱 한 번 갔다. 동상 놓을 자리를 보러. 앞에 있는 이순신 장군상에 신경 쓸 겨를조차 없었다."

행정은 이토록 조급했다. 세종대왕 동상을 오 개월 만에 완성하도록 요구했다는 이야기다. 후손에게 길이 물려주어야 할 조형물 제작에 이런 촉박한 기간을 줄 수 있을까. 여의도공원의 세종대왕 동상 제작에 일 년 육 개월이 걸렸는데, 국가 중심광장의 상징물 건립은 속도전하듯 해치운 것이다.

관변 드라이브는 광화문광장 조성 과정에서도 드러났다. 이를테면 광장 위치를 두고 '편측'이냐 '중앙'이냐를 두고 다툴 때 전문가들은 세종문화회관과 연결되는 '편측'을 주장했으나 관료들이 사이버 시민투표를 도입해 섬과 같은 지금의 '중앙' 방식을 관철시켰다. 이 때문에 서울시 디자인위원회는 심의를 거부했다고 한다. '편측'과 '중앙'이라는 용어에서 이미 방향성을 암시했다는 지적도 있다. '편측'은 편법·편협의 뉘앙스가 다분한 데 비해 '중앙'은 옳고 반듯하다는 의미가 강하니 한쪽의 선택을 유도했다는 것이다.

광장을 둘러싼 도시조경은 고도의 문화적 영역인데도 행정은 이처럼 예술가를 하청업자 취급했다. 설계도에 없는 플라워 카펫을 뒤늦게 조성한 것도 예술가를 '을'로 보는 '갑'의 횡포였다. 광장 준공식에 설계자를 초대하지 않았음은 물론이다. 광장 조성 이후에는 뭔가를 보여 줘야 한다는 생각이 들었던지, 광장에 자꾸 무엇을 들인다. 광화문 주변은 이미 과밀상태이니 채우지 말고 덜어내야 한다.

'평화의 소녀상'은 왜 강한가

동상은 고요하지 않다. 여차하면 줄을 걸어 넘어뜨리고, 더러는 짓밟기도 한다. 레닌V. I. Lenin과 스탈린I. V. Stalin이 그랬고, 후세인S. Hussein과 카다피M. Qaddafi가 욕을 봤다. 국내에서도 허다하다. 거제도에서 수난을 겪은 김백일金白一 장군의 동상, 친일 시비 끝에 철거된 김동하金東河 전 마사회장의 흉상이 그 예다. '구국의 영웅'으로 불리는 맥아더D. MacArthur, 교육자 인촌仁村 김성수金性洙의 동상도 수시로 철거 논란에 휩싸인다.

동상을 청동 혹은 돌로 만드는 것은 풍우를 견디어내는 보존성 때문이다. 한 인물은 그런 재료의 힘을 빌려 시공간적으로 영구히 기념된다. 목조반가사유상木造半跏思惟像이나 소조불塑造佛의 위대한 예술성을 기억하지만, 그렇다고 불에 약한 나무나 부스러지는 흙으로 기념물을 만드는 시대가 아니다. 기념물은 오래갈수록 좋기 때문이다.

동상의 조형성은 대중의 호응도를 측정하는 중요 요소다. 2011년 12월 2일 경북 포항시 포스텍(포항공대)에 세워진 청암靑巖 박태준朴泰俊 선생의 동상은 중국 작가 우웨이산吳爲山이 제작했다. 청암의 트레이드마크인 중절모를 쓴 채 환하게 웃고 있는 모습 아래 "鋼鐵巨人 敎育偉人 朴泰俊 先生(강철거인 교육위인 박태준 선생)"이라는 글자를 새겼다. 한국의 대표적 기업인의 동상을 외국인이 제작했다는 것은 다소 의외다. 작가는 박태준 평전『세계강철제일인 박태준世界鋼鐵第一人 朴泰俊』을 읽고 수차례 인터뷰 끝에 만들었다고 하는데, 코트와 바지의 접힌 주름에서 보듯 표현력이 돋보인다.

박정희朴正熙 전 대통령 동상도 시비의 중심에 선 적이 있다. 2011년 11월 14일 경북 구미시 상모동의 생가 옆 공원에 건립된 동상은 양복 차림에 경제개발오개년계획을 상징하는 두루마리를 쥐고 선 모습이다. 당초 공모에서 뽑힌 작품은 롱 코트를 입고 오른손 검지를 치켜들어 먼 곳을 가리키는 모습이었으나, 평양 만수대의 김일성金日成 동상과 비슷하다는 지적이 제기되자 디자인을 바꿨다. 높이도 당초 십 미터 칠십 센티에서 오 미터로 줄이고, 자세와 의상에서도 힘을 뺐다. 그렇다고 미적 차원의 진전이 있었던 것은 아니다. 수군거림이 잦아들었을 뿐 기존의 정형화된 틀에서 한 발자

국도 나아가지 못했다.

근래 미국에서 여론의 집중 조명을 받은 것은 마틴 루터 킹 Martin Luther King 목사의 조각상이다. 2011년 8월 워싱턴 디시 내셔널 몰에 들어선 킹 목사의 석상은 마오쩌둥毛澤東 조각상을 두 개나 만든 중국 출신 조각가 레이이신雷宜鋅이 맡아 논쟁을 야기했다. 인권 신장에 목숨을 바친 킹 목사와 반인권적 정책을 일삼는 중국 작가가 어울리지 않는다는 것이다.

킹 목사는 원래 부드러운 눈과 신념에 찬 얼굴인데, 팔짱을 낀 채 권위적인 모습으로 그렸다는 점도 도마에 올랐다. 높이 구 미터가량의 화강암에 부조하다 보니 뒷모습이 드러나지 않는다. 전면에 승부를 걸어야 하니 볼륨감을 강조하고 싶은 유혹은 어쩔 수 없다 해도 지나치게 강한 느낌이다. 평등과 인권이라는 킹 목사의 정신세계와 부합하려면 부드러움 속에 강인함을 담아내야 한다. 오히려 워싱턴 의회 의사당에 세워진 '미국 흑인 민권운동의 어머니' 로자 파크스Rosa Parks (1913-2005)의 동상이 여기에 가깝다.

중국에서는 2013년 1월 저장성浙江省 타이저우시台州市 다천다오大陳島에 세워진 후야오방胡耀邦의 동상이 인상적이다. 거친 바위를 깨고 막 뛰쳐나오는 듯한 모습에 오른쪽 다리는 아예 돌 속에 숨겨 버려 미완성의 느낌을 풍긴다. 마오쩌둥

이나 김일성과 같은 공산주의 지도자의 모습과 다른 것은 정치 개혁을 주장하다 실각한 풍운의 삶 때문일까.

우리나라에서 가장 성공한 인물 조형상을 고르라면 나는 주저 없이 2011년 12월 14일 서울 종로구 중학동 주한 일본 대사관 앞 거리에 세워진 〈평화의 소녀상〉을 꼽을 것이다. 1992년 1월 8일부터 이곳에서 열리기 시작해 천번째를 맞이한 일본군 위안부 문제 해결을 위한 수요집회를 기린다는 취지에서 제작됐다. 삼천칠백여만 원에 이르는 제작비는 시민들의 성금으로 충당됐다.

나는 이 〈평화의 소녀상〉이 세워진 후 여러 차례 들렀는데, 볼 때마다 조각가의 작가정신이 치열함을 느꼈다. 특정인의 삶을 받들거나 칭송하는 것보다 위안부라는 희생집단의 분노와 회한을 형상화하기란 쉽지 않다. 거기에 역사성과 인간성이라는 보편적 가치를 담으려면 엄중한 사회의식과 세련된 미의식이 필요하다.

조각상의 구성은 비교적 단순하다. 소녀와 의자가 테제다. 강제로 잘린 단발머리에 한복 차림의 주인공은 전장으로 끌려갔을 나이인 열넷 내지 열여섯 살 소녀의 앳된 모습이다. 의자에 앉은 소녀는 과거를 잊지 않겠다는 듯 꽉 쥔 주먹을 무릎 위에 올려놓은 채 앙다문 표정으로 일본대사관 쪽을 응

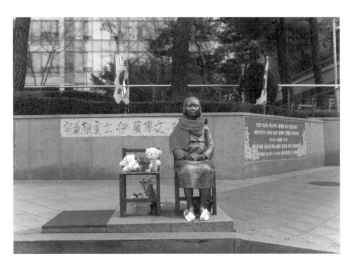

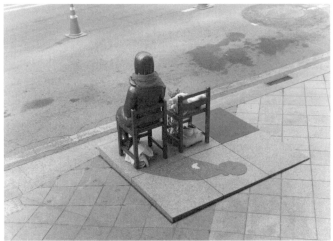

일본대사관 맞은편에 세워진 〈평화의 소녀상〉.
위안부로 전장에 끌려갈 때의 소녀 모습이다. 그러나 핵심은 뒤에 있다.
단발머리 소녀가 그림자 속에서 쪽진 머리의 할머니로 변해 있지 않은가.

시한다. 당초에 선보인 모형은 손을 다소곳이 모은 모습이었으나, 이 프로젝트를 미리 알아차린 일본이 반대 움직임을 보이자 주먹으로 바꿨다고 한다.

왼쪽 어깨에는 새가 앉아 있다. 새는 일반적으로 자유와 평화의 상징이지만 여기서는 살아 있는 할머니들과 이미 세상을 떠난 할머니들을 잇는 영매靈媒의 의미가 추가된다. 〈평화의 소녀상〉이 맨발인 것은 당시 전쟁 때 찍은 사진에서 신발 신은 사람이 없다는 사실을 반영한 것이다. 평화비 옆에 빈 의자를 둔 것은 시민들이 그 자리를 채워 위로해 달라는 의도다. 제막식 날, 수요집회에 나온 할머니들이 이 동상을 수없이 안고 닳도록 어루만지는 것을 방송에서 봤을 때 많은 사람이 가슴 찡한 전율을 느꼈으리라.

여기서 내가 생각하는 작품의 하이라이트는 바닥에 오석烏石으로 깐 그림자다. 몸은 소녀인 데 비해 그림자는 쪽진 머리에 등 굽은 할머니다. 소녀의 어깨에 새가 앉았다면 할머니의 가슴엔 나비가 새겨졌다. 나비는 환생을 뜻한다. 수요집회가 아니어도 건립 이후 이 소녀를 보기 위해 수많은 사람들이 찾는 것은 메시지 전달력이 뛰어나다는 증거다.

이 조각을 만든 사람은 부부 조각가 김운성金運成, 김서경金曙炅 씨다. 아주 유명하지는 않지만 서울 신문로 서울역사박

물관 앞에 놓여 있는 〈전차와 지각생〉이 이들의 작품이라는 사실을 알면 고개를 끄덕이게 된다. 무대는 1960년대. 등교 시간에 쫓긴 중학생이 허겁지겁 전차에 오르자 도시락을 든 어머니와 모자를 집은 누이동생이 뒤쫓아 오고 이를 본 학생이 "스톱!"이라고 외치니 기관사가 놀란 표정으로 밖을 내다보는 장면이다.

좋은 작품은 미적 가치를 넘어 시대와 함께 호흡할 수 있어야 한다. 〈평화의 소녀상〉을 통해 일본군 위안부 할머니들의 처절한 고통을 떠올릴 수 있고, 나아가 두 나라의 과거 역사와 앞으로의 미래를 생각하게 하며, 제국주의의 패악을 드러내니, 이 얼마나 위대한 작품인가.

하나의 조각이 의외의 반향을 몰고 오자 일본의 후지무라오사무藤村修 관방장관은 외교공관 앞에 '무허가 건축'이 세

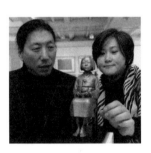

〈평화의 소녀상〉 모형 앞에 선 김운성, 김서경 부부 작가.

워진 것에 대해 유감을 표명하며 철거를 요구했고, 한국 정부는 "민간단체에서 설치한 데 대해 정부가 관여할 수 없다"는 입장을 밝혔다.

문제는 〈평화의 소녀상〉이 도로법상 관할 구청의 허가를 받아

야 하는 건축물이라는 점이다. 한국정신대문제대책협의회 (정대협)는 2011년 3월 평화비 건립 계획을 종로구에 전달 했으나, 구청은 "정부기관이 아니면 도로 등에 시설물을 설치할 수 없다"며 불허 공문을 보냈다. 정대협이 이에 아랑곳 하지 않고 평화비 제막식을 강행하자 종로구청은 뒤늦게 "허가 여부를 떠나 이미 세워진 건축물의 경우 공익에 해가 되지 않는다면 구에서 강제로 철거할 수 없다"고 기존의 완강한 태도를 바꿨다.

여기에 약점이 있다. 아무리 대의명분이 뛰어난 것이라고 해도 현행법을 어기는 것은 곤란하다. '법보다 국민감정이 우선'이라는 논리도 부적절하다. 법을 개정하든지, 다른 절차를 밟도록 해서라도 불법의 굴레에서 벗어나는 게 좋다. 그렇게 하는 것이 무분별한 소녀상 난립을 막기 위해 저작권법상의 권리를 올바르게 행사하겠다는 작가의 뜻과 부합하는 것이기도 하다.

또 하나, 이름을 분명히 했으면 좋겠다. 더러 '평화비'라고 부르기도 하는데, '비碑'는 돌에 글을 새겨 세우는 것이다. 애초에 정대협은 검은 돌에 글씨를 새긴다는 비석 형태를 염두에 뒀다가 여러 의미를 담을 수 있는 조형물로 바꾸었다고 하는데, 모양을 보면 '비'라기보다는 조형물의 형식을 갖추

었으니 두 이름을 종합해 '평화의 소녀상' 정도가 좋겠다.

남은 과제는 조형물의 정신을 지키는 것이다. 이런 희생자 조각상은 가해자인 일본 정부의 사죄와 배상 차원에서 건립돼야 하지만, 우리는 그들의 선의를 마냥 기다릴 수 없어 민간의 성금으로 만들었다. 앞으로 일본의 반응에 따라 똑같은 조형물을 국내는 물론 세계 곳곳에 세워 역사의 아픔을 기억하는 장치로 삼을 수 있기를 기대한다.

청계천의 발원을 알리는 '샘'

거리에 미술이 넘친다. 건물마다 미술품 하나씩을 끼고 있다. 대중과 예술의 거리가 어느 때보다 가까워졌다. 사람들은 쉽게 작품과 눈을 맞추고 대화를 나눈다. 길에서 예술품을 만나는 일이 잦아진 만큼 도시의 격조가 높아지고 시민들의 미의식 또한 고양되는가. 그렇지 않은 것 같다. 이유는 타율의 예술에 있다.

 길에서 만나는 미술품의 대부분은 '1퍼센트 법'이라고 일컬어지는 문화예술진흥법의 산물이다. 이 제도의 목적은 도시 생명력이다. 사각형 콘크리트 건물 숲에 예술의 신선한 공기를 주입해 활기를 불어넣자는 것이다. 그러나 건축비 가운데 일정 비율을 예술품 장식에 썼는지 확인할 수 있을 뿐, 제도 자체의 목적인 '생명력'을 검증할 방법이 없다. 작품은 건축주의 이해, 브로커의 농간을 넘기 어렵다. 그러다 보니

작가의 자유로운 영혼이 빚어내기보다 제작기간과 가격에 맞춰 마구 생산해낸다. '도심의 흉물' '껌딱지 조형물' '문패 조각' 같은 비아냥이 나오는 이유다.

공공미술의 영역은 조형물을 발주한 기관이나 단체의 공명심이 과도하게 개입하는 현장이기도 하다. 더러 기관장 혹은 단체장의 성과를 위해 쉽게 동원되는데, 지역 곳곳에서 기네스북 후유증을 앓고 있다. 충북 괴산군이 2005년에 오억여 원을 들여 둘레 17.85미터, 지름 5.68미터, 깊이 2.2미터, 무게 43.5톤에 이르는 가마솥을 만들어 '세계 최대의 솥'이라며 기네스북 등재를 추진했다가 호주에 더 큰 질그릇이 있다는 사실을 알고 포기했다. 지금은 관광객들이 동전을 던져 넣어 복을 비는 '민간신앙 조형물'로 전락했다. 충북 제천시가 한방건강축제 홍보용으로 만든 술병, 영동군이 제작한 북 '천고', 울산 울주군이 제작한 옹기, 강원도 양구군이 만든 해시계, 광주 광산구의 우체통 등도 따가운 눈총을 받고 있다.

그렇다면 성공적인 조형물은 어떤 조건을 갖춰야 하는가. 작품에 내재된 고유의 심미성과 장소 적합성, 그리고 시민사회와의 소통력을 들 수 있다. 심미성의 경우 작가의 역량에 크게 좌우된다. 장소성은 작품이 설치되는 현장의 지리적 특

성 혹은 역사성을 충분히 반영해야 한다. 소통력은 작품 선정 과정에서의 공정성과 민주적 절차가 필수적이다.

청계천을 장식하고 있는 조형물 〈샘Spring〉은 이들 조건을 압축적으로 설명하는 데 제격이다. 2006년 9월 28일 청계천 복원 일 주년을 기념해 청계광장에서 준공식을 가진 〈샘〉은 삼십오억 원의 돈을 투입한 화제작이다. 전체적으로는 높이 이십 미터의 다슬기 모양이다. 삼각뿔 형태가 역동적으로 수직 상승하는 모양이며, 안쪽의 휘날리는 붉은색과 푸른색 알루미늄 리본은 흘러내리는 한복의 옷고름을 표현했다. 전체적으로는 복원된 청계천의 발원지로서 샘솟는 모양과 서울의 발전상을 형상화했다고 한다.

작품을 제작한 클래스 올덴버그Claes T. Oldenburg의 명성을 생각하면 작품성에서 시비를 걸기는 어렵다. 독일 프랑크푸르트 금융가에 자리잡은 〈구겨진 넥타이〉나 쾰른의 한 빌딩에 박힌 십이 미터 높이의 〈아이스크림 콘〉, 미국 미네아폴리스 조각공원의 〈빨간 체리와 스푼 다리〉, 필라델피아 시청 앞의 〈빨래집게〉, 도쿄 청사 앞의 거대한 〈톱〉 등에서 보듯, 그가 이룩한 공공미술의 성과는 대단하다.

스웨덴 출신의 올덴버그는 외교관인 아버지를 따라 뉴욕과 시카고에서 어린 시절을 보내는 동안 만화를 즐겼다고 한

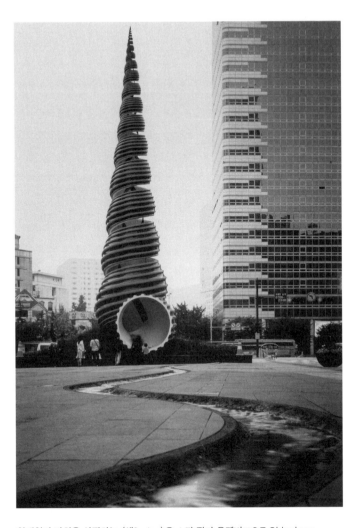

청계천의 발원을 상징하는 〈샘Spring〉은 스타 작가 올덴버그C.T.Oldenburg
부부의 합작품이다. 초기에는 문제적 작품으로 미술인들의 반발을 샀으나,
청계광장 주변의 집회가 잦고 관광객이 즐겨 찾으면서 나름의 명성을
굳혀 가고 있다.

다. 일상에서 쉽게 접하는 오브제를 확대하거나 과장해 즐거움을 추구하는 방식은 이런 어린 시절의 경험에 바탕을 두고 있다. 야구 글러브, 호미, 플러그 등 일상의 오브제에 기념비성monumentality을 부여하였다.

내가 2002년 미주리 주 캔자스시티의 넬슨 앳킨스 미술관을 찾았을 때의 개인적인 경험도 올덴버그를 두둔하게 만든다. 미술관 앞으로 광활한 계단식 평원이 펼쳐져 있는데, 그 가운데 놓인 거대한 〈셔틀콕〉은 시선을 순식간에 사로잡았다. "공공미술의 매력은 이런 것이구나"라는 충격은 지금까지도 가시지 않는다.

장소성으로 돌아가면, 천재가 만든 작품이라고 해도 〈샘〉과 청계천의 상관관계가 너무 직접적인 게 흠이다. 청계천에 들어오는 물길이 말라 버렸으니 인공 조형물에서 물을 샘솟게 한다? "내 귀는 소라 껍데기 / 바다 소리를 그리워한다"는 장 콕토Jean Cocteau의 시를 떠올리려 했다면 너무 순진한 생각이다. 차라리 아낙들이 모여 일하고 대화하던 빨래터의 전통, 서민들의 삶과 애환의 스토리텔링을 조각으로 만들 수도 있었을 텐데, 올덴버그는 장소성을 배려하지 않는 무례를 저질렀다.

소통력으로 따지면 낙제점에 가깝다. 이 작품이 설치될 때

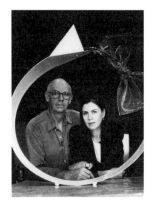

올덴버그와 반 브루겐 부부.

극심한 반발을 불러온 것은, 국내 작가를 배척했고, 공동작업자나 마찬가지인 부인 코셰 반 브루겐Coosje van Bruggen이 다녀갔을 뿐 정작 올덴버그 자신은 작업 전에 한국을 방문하지 않았다는 점이다. 공공미술을 들어앉히면서도 공공의 참여를 배제시킨 것은 실책이다. 열린 소통력은 심리적인 거리와 비례한다. 같은 해 오스트리아 빈 시가 공공표지판 개선 프로젝트를 진행하면서 동성애 단체와 동물보호단체의 의견까지 수렴한 것과 비교된다.

다만 2012년 피케이엠PKM 갤러리에서 열린 「클라우스 올덴버그와 반 브루겐」전의 악기와 대형 공공조각에서 청계천 해석을 둘러싼 그들의 고민을 엿볼 수 있었다. 대부분 반 브루겐이 아이디어를 내고 올덴버그가 스케치하는 것으로 협업이 이루어졌으나, 청계천에서는 반 브루겐이 주도한 것으로 나와 있다.

〈샘〉은 논란 속에서 탄생했지만 조금씩 대중 속으로 파고들고 있다. 철거론이 나올 만큼 나쁘지는 않은 데다, 청계천

이 각종 시위의 현장이 되면서 〈샘〉도 청계천의 일부로 자연
스럽게 받아들여지고 있다. 특히 불 켜진 소라 입구가 보름
달처럼 보인다고 해서 좋아하는 사람이 많다고 한다. 길거리
여기저기 산재한 추상조각에 스트레스를 받던 보통 시민들
은 〈샘〉의 간결한 메시지에 끌렸는지도 모른다.

노동의 경건함을 일깨우는 '해머링 맨'

조너선 보로프스키Jonathan Borofsky는 세계에서 가장 인기있는 조형물 작가 가운데 한 사람이다. 콘셉트가 단순하고 뻔한데도 대중의 박수 소리가 크다. 한국에서도 그렇다. 서울 광화문통 어귀를 장식하는 〈해머링 맨Hammering Man〉이나, 청와대 입구 국제갤러리 옥상에 설치된 〈워킹 우먼Walking Woman〉, 과천 국립현대미술관의 〈싱잉 맨Singing Man〉 등이 호평을 받고 있다.

2002년 서울 신문로 흥국생명 빌딩 앞에 세워진 〈해머링 맨〉은 검은 몸의 거인이 팔을 천천히 움직이면서 망치질을 하고 있는 모습이다. 작가는 어린 시절 아버지에게 들은 북유럽의 친절한 거인 설화에서 영감을 얻었다고 하는데, 보는 사람들은 단순하게 실루엣으로 표현된 이미지를 통해 묵묵히 일하는 노동의 가치, 혹은 현대인의 고독을 표현한 것으

로 받아들인다. 독일 최고의 경제도시이자 컨벤션의 도시인 프랑크푸르트를 방문하면 박람회장 앞에 세워져 있는 거대한 〈해머링 맨〉의 모습에 강렬한 인상을 받는 것도 비슷한 이유다.

철로 제작된 〈해머링 맨〉은 키 칠십이 피트(이십이 미터), 몸무게 오십 톤의 거인이다. 삼 톤이 넘는 팔을 움직여 하루 열일곱 시간 동안 삼십오 초에 한 번씩 망치질하는 동작을 취한다. 해마다 보수하는 데 사천팔백만 원이 드는 것을 비롯해 보험료 천만 원, 전기료 천이백만 원 등이 든다고 하니 연봉이 칠천만 원 선이다.

족보로 따지면, 1990년 독일 프랑크푸르트의 박람회장 앞에 세워진 〈해머링 맨〉이 최고의 거인(칠십 피트)이었다가 십이 년 후 이 피트 더 큰 일곱번째 서울 동생에게 기록을 내주었다. 그럼에도 서울 〈해머링 맨〉이 프랑크푸르트 〈해머링 맨〉보다 빈약해 보이는 것은 위치 때문이다. 독일의 〈해머링 맨〉이 넓은 광장에 세워진 반면, 서울의 〈해머링 맨〉은 서울 도심의 협소한 건물 곁에 세워진 차이다.

그래도 서울의 〈해머링 맨〉은 운이 좋은 편이다. 서울시의 도시 갤러리 프로젝트의 일환으로 조형물 주변에 시민광장을 조성했다. 이 과정에서 〈해머링 맨〉을 좀 더 시민에게 잘

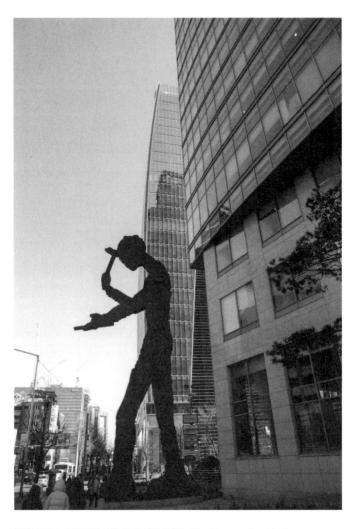

서울 신문로 흥국생명 사옥 앞에 설치된 〈해머링 맨Hammering Man〉.
현대인의 고독 혹은 노동의 경건함을 보여 주듯 끊임없이 망치질을 하고 있다.
다른 나라에 설치된 보로프스키의 작품에 비해서는 공간적으로 옹색해 보인다.

보이도록 하기 위해 도로 쪽으로 사 미터 팔십 센티 이동 배치했고, 이후 작품의 인지도가 팔십 퍼센트 높아졌다. 미술품에 대한 기업과 행정기관의 배려는 전례 없는 것이었다.

이 이국적인 조형물에 대한 시민들의 사랑도 넘쳐 주경림朱卿林 시인은 「망치질하는 사람」이라는 시를 짓기도 했다.

광화문 흥국생명 사옥 앞에
조너던 보로프스키의 '망치질 하는 사람'
품 안에 드는 것이면 무엇이든 망치질한다
햇빛, 어둠, 빗줄기, 사랑
붉은 악마의 물결, 함성까지도
지금 그는 떨어지는 해를 망치질하고 있다
왼손의 모루 위에 햇살이 수북하다
오른손으로 들어올린 망치를
천천히 내리친다
햇살은 황금빛 가루로 부서져
허공에 번쩍 튀긴다.

〈해머링 맨〉 다음으로 사람들의 입에 자주 오르내리는 보로프스키의 작품은 과천의 국립현대미술관 바깥 뜰에 있는

〈싱잉 맨〉이다. 철재로 단순화한 사람이 실제로 노래를 하고 있다. 사람에 따라 날씨 좋은 날에는 흥얼거리는 것처럼 들리고, 흐린 날에는 흐느끼는 것처럼 들리기도 한다. 사람과 감정을 나눌 수 있는 작품, 사람들의 정신을 환기시켜 주는 작품이다.

보로프스키 작품의 특징은 꿈을 지향한다는 점이다. 1992년 세계 유수의 미술제인 독일 '카셀 도쿠멘타'에서 남자 한 명이 하늘을 향해 걸어가는 작품을 선보여 세계의 주목을 끈 이후 도시인들의 이상향을 작품에 드러내는 데 집중하고 있다. "어렸을 때 아버지로부터 하늘에 사는 거인에 대한 이야기를 들었는데 그 후로 하늘로 올라가 거인을 만나는 꿈을 꿨다"는 게 작품의 배경이다. 하늘로 가는 길을 힘차게 걷는 사람들, 작품에 사용된 밝은 색채가 희망과 생동감을 느끼게 한다. 국경이나 도시, 인종을 넘어 해당 공동체 구성원의 의식과 감응하면서 소통을 추구하는 게 보로프스키 작품의 매력이다.

문화역서울 284, 추억의 곳간

옛 서울역이 '문화역서울 284'라는 이름을 갖게 됐다. '문화역'은 복합문화공간의 지향점을, 사적史蹟 번호 284는 역사성을 담지한다. 식민시대의 아픔과 근대문화의 새로움이 중첩되는 추억의 곳간이기도 하다. 이상李箱의 『날개』와 박태원朴泰遠의 『소설가 구보 씨의 일일』, 영화 〈마부〉에 등장하고, 신경숙申京淑의 『엄마를 부탁해』에도 서울역이 나오지 않는가.

1925년에 건설된 옛 서울역사는 바로크 양식과 르네상스 양식이 혼합된 형태다. 한국은행 건물, 신세계백화점과 더불어 서울역이 있음으로 해서 우리의 근대사를 눈으로 확인할 수 있다. 붉은 벽돌 틈에 흰색의 화강석으로 수평 띠를 두른 것이나, 벽면 모서리에 귓돌을 설치해 변화감을 유도하고 있는 점이 건축적 특징이다.

건축가의 이름은 분명하지 않다. 비슷한 설계도에 메모를

남긴 일본 도쿄대 교수 쓰카모토 야스시塚本靖로 추정될 뿐이다. 일부에서는 도쿄역의 '짝퉁'이라고 해서 '리틀 도쿄역'으로 부르기도 하지만, 같은 것은 붉은 벽돌뿐이고 나머지 전체적인 디자인이나 공간구성은 독자성을 갖췄다.

오랜 역사의 굴곡을 거쳐 1981년 사적으로 지정된 이곳은 1988년 민자民資 역사驛舍가 들어서면서 역의 기능을 잃자 서울역문화관, 철도박물관으로 쓰이다가 2004년 새 서울역 개통과 함께 문을 닫고 공사에 들어가 준공 당시의 모습으로 복원됐다. 애초에 철도청 소유였다가 문화재청으로 넘겨졌고, 문화재청이 다시 문화체육관광부에 관리를 위탁하면서 지금의 공예디자인진흥원이 운영을 맡고 있다.

건축을 보기 위해 일층의 육중한 문을 열고 들어가면 열두 개의 석재 기둥과 돔으로 구성된 중앙홀을 만난다. 곳곳에 열차시각표나 운임표를 박은 흔적이 있다. 오른쪽 삼등 대합실은 휑하다. 복원 등급에서도 수하물취급소와 함께 '중' 등급으로 분류됐다. 복원에도 차등이 있는 것이다. 이에 비해 일등, 이등 대합실은 우아하다. 벽면은 세련된 문양으로 꾸며져 있고, 기둥은 나뭇조각으로 장식돼 있다. 옛 사진을 보니 기둥을 둘러싼 사방에 의자가 배치되어 있는데, 이를 복원하면 감상 편의에도 도움이 될 것 같다.

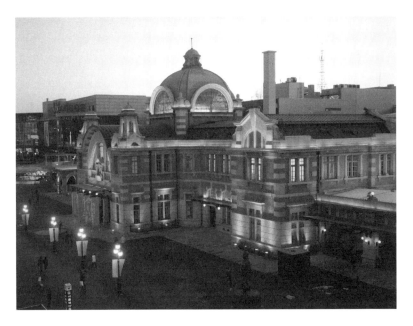

옛 서울역을 리모델링한 '문화역서울 284'. 1988년 이후 역사驛舍의 기능은 잃었지만,
이곳을 오간 수많은 사람들의 추억과 삶이 집적된 곳이다. '284'라는 사적 번호를
이름에 붙인 것은 건물에 서린 이러한 역사성을 대변한다.

바로 옆의 부인대합실은 좁은 공간이면서도 최고급의 인테리어를 보여 준다. 좁은 통로로 연결된 귀빈실은 이승만, 박정희 대통령이 애용했다. 옆에 화장실까지 달려 있으나 지금은 메워졌다. 귀빈예비실은 수행원들이 쉬던 곳이다.

관심사는 이층이다. 1970년대 후반에 서양식 레스토랑의 상징이었던, 그 유명한 '서울역 그릴' 때문이다. 그곳은 늘 하얀 천이 씌워진 의자에, 원탁 테이블 역시 하얀 보로 덮여 있었다. 그곳에서 난생 처음 돈가스를 먹고 함박스테이크를 썰었던 기억이 있다. 음식을 먹고 빳빳한 냅킨으로 입을 닦을 때의 상쾌함이란. 신기하게도 1970년생인 소설가 김연수 金衍洙도 서울역 그릴의 추억을 잡지에 적었다.

서울역 그릴이 그 자리에 남아 있다면, 중년의 나는 중년의 아버지가 그랬던 것처럼 서울역에 갈 때마다 커피를 마셨겠지. 아마도 그럴 수 있었다면 내 인생은 몇 겹의 의미로 충만했을 것이다. 옛 건물과 거리들이 사라져 가는 서울은 우리의 삶을 홑겹의 얄팍한 인생으로 만드는 셈이다.

나도 김연수와 비슷한 상념을 떠올리며 이층 문을 여니 보이는 것은 텅 빈 공간뿐이다. 문화재 가치를 훼손하지 않는

범위에서 커피와 전통차 정도를 마실 수 있으면 좋겠다.(새 역사 삼층에 같은 이름의 그릴이 있어 찾았더니, 메뉴는 비슷해도 예스런 격조는 찾을 수 없었다) 이어지는 화장실과 이발실은 복원전시실로 꾸며 역사의 기억을 담고 있었다. 복원공사 때 수집한 건축 부자재와 준공 당시의 샹들리에 등을 볼 수 있고, 벽돌과 나무를 이어 주던 이음쇠까지 전시해 놓았다. 이발실에 거울 두 개가 걸렸던 자리가 선명했고 화장실에는 변기가 걸렸던 자국이 있다.

이제 바깥으로 나갈 차례. 놀라운 공간은 주한미군이 사용하던 아르티오^{RTO, Railroad Transportation Office}다. 일체의 장식을 배제한 이곳은 널찍하고 빈티지의 매력을 지녀 공연이나 파티, 강연, 영화 상영에 더없이 멋진 공간이었다. 문을 열면 레일이 보이는 야외 테라스로도 연결돼 '문화역서울 284'의 확장 가능성을 보여 주기에 충분했다. 아르티오 앞의 미술품은 강우규^{姜宇奎} 의사의 동상이다. 1919년 9월 2일,

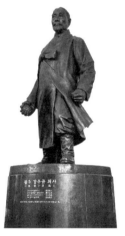

'문화역서울 284' 앞 광장에 세워진 강우규 의사의 동상.

예순의 나이에 일본 총독 사이토 마코토齋藤實를 향해 폭탄을 던지는 조각이 거사 현장에 세워졌다. 조각가 심정수沈貞秀가 강 의사의 두루마기 차림을 역동적으로 표현했다. 동상 높이 사 미터 구십 센티미터, 좌대 높이 일 미터 이십오 센티미터 크기. 다른 동상과 달리 손으로 의사의 발이라도 만질 수 있는 높이여서 친근감이 든다.

마지막 방문은 서울역광장이다. 예전에 비해 형편없이 쪼그라졌지만 '문화역서울 284'로서는 소중한 곳이다. 그러나 광장의 주인은 우리가 늘 보듯 노숙인이고, 이게 문화공간에는 치명적인 약점이다. 실제로 아르티오에서 공연을 하면 고약한 냄새를 풍기며 무대에 뛰어들거나 소리를 지르는 등 예측 불허의 관객이 그들이다. 여기에다 광장을 시꺼먼 아스팔트로 덮어 버린 사람들은 또 누구인가.

그래도 '문화역서울 284'에 대한 기대는 크다. 어느 문화공간도 갖지 못한 장점을 지니고 있기 때문이다. 서울과 지방, 항공과 철도가 만나는 곳, 나아가 남과 북, 그리고 아시아와 유럽을 잇는 중간에 자리한 곳이 '문화역서울 284'다. 사람들의 생각을 키우는 꿈의 젖줄이 되기를 기대한다.

건축＋아트 프로젝트, 서울스퀘어

1977년에 지어진 서울역 앞 대우빌딩은 괴물처럼 보였다. 땅을 누르고 하늘을 가로막은 질량감 탓이다. 폭 백 미터, 높이 팔십이 미터에 달하는 이십삼층짜리 검붉은 구조물의 압도적 규모에다, 수직으로 선이 내리꽂히는 파사드(건물 전면)는 보는 사람의 기를 죽이기에 족했다. 서울역에 첫발을 내디딘 시골뜨기들은 건물 너머의 남산을 보지 못하고 대우빌딩이 주는 완강한 권위주의에 먹먹했던 기억을 지니게 됐다. 복고풍의 인기 드라마 〈응답하라 1994〉에서 주인공 '삼천포'가 그랬던 것처럼.

국내 최대의 오피스 빌딩이자 서울의 랜드마크로 자리잡았던 이 건물은 외환위기 여파로 대우그룹이 해체되면서 준공 삼십 년 만인 2007년 외국계 자본인 모건스탠리가 구천육백억 원에 인수하면서 새로운 운명을 맞게 됐다. 그리고

2008년부터 이 년간 천삼백억 원을 들인 대대적 리모델링 끝에 2009년 11월 '서울스퀘어'라는 새 간판을 달았다.

기존의 칙칙한 고동색 타일을 걷어내고 스페인산 테라코타 타일로 단장하니 한결 산뜻해졌다. 애초의 공모전 당선작은 크고, 무겁고, 딱딱하고, 군림하는 모습을 지우기 위해 푸른 유리 건물로 리모델링하는 내용이었으나, 경제 개발의 역사성을 내포한 건물의 이미지를 어느 정도 유지하는 게 낫다는 결론을 내렸다고 한다.

또 하나 놀라운 것은 국내 최초의 '건축+아트' 프로젝트를 구현해 미술빌딩으로 거듭난 점이다. 빌딩 안팎을 유명 미술품으로 완전히 감쌌다는 뜻이다. 실제로 건물을 돌아보면 회화와 사진, 조각 등 명품이 즐비하다. 남산 입구 쪽에는 이스라엘 출신 작가 데이비드 거스타인David Gerstein의 작품이 향연을 하듯 펼쳐져 있다.

그의 작품은 바쁜 발걸음을 내딛는 사람들, 거리 위를 메운 자동차의 행렬, 따스한 햇살 아래 자전거를 타는 사람들 등 일상에서 마주치게 되는 소소한 삶의 풍경을 조각과 회화의 경쾌한 만남으로 표현해낸다. 서울스퀘어의 〈여덟 명의 자전거 타는 사람〉(2010)도 가볍고, 재미있고, 쉬운 그의 스타일을 보여 주고 있다. 엘리베이터 옆 벽면에는 사진작가

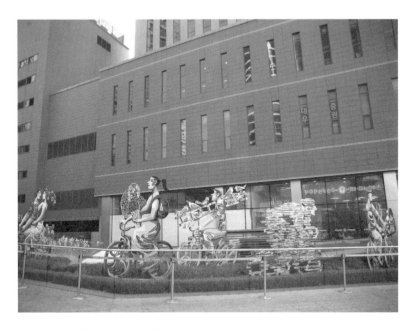

서울스퀘어 주변에 설치된 데이비드 거스타인David Gerstein의 작품들은
경쾌하고 화사해 조형물로서 인기가 높다.

배병우裵炳雨의 소나무 작품이 건물을 빛내고 있다.

서울스퀘어의 존재감을 강렬하게 드러내는 것은 건물 전면을 캔버스로 활용하는 미디어 파사드다. 낮에는 시치미를 뚝 떼고 있다가 어둠이 도시를 덮으면 이십삼 층 높이의 초대형 빌딩에 빛으로 만들어진 거대한 미술품이 밤의 정령처럼 나타나는 것이다. 카멜레온 이미지를 가진 빌딩이라고 할까. 외양은 그대로인데 밤이면 몰래 옷을 갈아입는 건물!

건물의 벽면을 디스플레이 공간으로 활용하는 미디어 파사드는 미술에 대한 일반의 상식을 깨는 것이자 현대미술의 영역을 얼마나 확장할 수 있는지 보여 주는 스펙터클의 현장이다. 캔버스가 화실이나 미술관에만 있지 않으며, 캔버스를 색칠하는 것도 물감이나 페인트가 아니라 조명이라는 사실을 드라마틱하게 보여 준다. 건축물을 통해 시민들에게 예술을 소개하고 체험할 기회를 주는 동시에 도심의 새로운 경관을 조성하는 등 공공미술의 몫을 수행함은 물론이다.

특징으로는 건축구조로부터 외형이 분리되어 독립적인 피부를 이룬다는 것이다. 이 중 엘이디LED 조명을 설치한 미디어 파사드는 경관 조명에 예술적 가치를 담아 새로운 매체미학을 선보이는 자리이기도 하다. 미디어 파사드의 촉매로 인해 건축에서 구조와 외형이 분리돼 각자 독립적인 역할을 하

기에 이르렀다. 건물 외형의 유연성과 자율성이 확보돼, 이제 외형 하나만으로 자유로운 디자인과 표현이 가능해진 미디어가 되었다고 볼 수 있다. 다만 엘이디 조명이 자동차 운전자에게 빛의 교란효과를 미친다는 점은 주의해야 할 사항이다.

대형 전광판이 발전한 미디어 파사드는 1962년 처음 만들어진 이후 화려한 컬러 기법을 구현하면서 도시의 밤을 장식하고 있다. 미국 시카고의 옥상 공원인 '밀레니엄 파크', 일본 도쿄 긴자에 설치된 '샤넬 타워', 영국 런던의 '오투 아레나', 독일 월드컵이 열린 뮌헨의 '알리안츠 아레나', 벨라루스 민스크의 '벨라루스 국립도서관', 베이징 올림픽이 열린 '냐오차오鳥巢'가 대표적이다.

국내에서는 2004년 서울 압구정동 갤러리아백화점 명품관에 도입된 것이 효시다. 이후 서울 신문로의 '금호아시아나 메인타워', 꽃잎이 흩날리는 야경을 연출하고 있는 '롯데백화점 부산 광복점'이 인기를 얻고 있으며, 서울 상암디엠시는 이름에 걸맞게 미디어 파사드가 가장 활발한 지역이다. 이 밖에 육교 누에다리, 신세계, 하나은행, 엘지텔레콤 사옥 등이 있다.

이같은 차원을 훌쩍 뛰어넘은 것이 2010년 11월 16일에

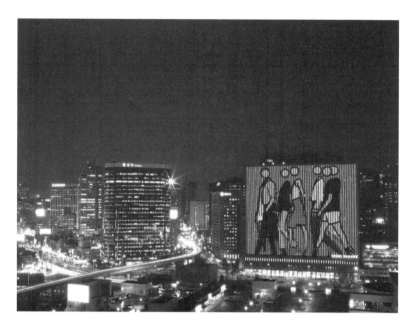

서울스퀘어는 옛 대우빌딩이 새로운 옷을 갈아입고 단 명찰이다.
미디어 파사드는 이 건물의 가로 구십구 미터, 세로 칠십팔 미터의 전면에
엘이디LED 조명을 투과시켜 강력한 빛으로 장식한다.
사진 속 작품은 줄리안 오피Julian Opie의 〈군중Crowd〉.

처음 구동한 서울스퀘어의 미디어 파사드다. 가로 구십구 미터, 세로 칠십팔 미터의 규모는 세계에서 가장 크다. 삼십억 원을 들여 건물에 사만이천여 개의 엘이디 전구를 사용했다. 설치비가 비싼 데 반해 전기료는 한 달에 오십만 원 미만이라고 한다. 전시는 매일 저녁 여섯시부터 열한시까지, 일몰 시간이 늦는 여름에는 오후 여덟시부터 매시 정각에 십 분간 환상적인 화면을 연출한다.

서울스퀘어를 꾸미는 대표 작가는 사람의 얼굴을 동그라미로만 나타내는 픽토그램 스타일리스트 줄리안 오피Julian Opie다. 그의 작품 〈걸어다니는 사람들Walking People〉을 보면 엉덩이를 씰룩거리는 여성, 배가 나온 중년, 팔자걸음을 걷는 사람 등 그래픽으로 처리된 일곱 명의 남녀가 앞서거니 뒤서거니 끝없이 걸어간다. 만나고 헤어지는 도시적 삶을 압축적으로 묘사한 작품이다. 지금까지 특별전으로는 크리스마스 기념 작품, 2010 남아공 월드컵 응원전, 한글날 기획전, 한일 공동 프로젝트, 백남준 특별전 등을 내놓아 예술과 테크놀로지 사이의 새로운 관계를 만들어 가고 있다.

서울의 새 명물로 자리잡은 이 미디어 캔버스는 오가는 사람들의 발길을 멈추게 하는 묘한 매력을 지녔다. 유동 인구가 많은 서울역 광장이 관람의 적소다. 케이티엑스KTX 개통

이후 크게 늘어난 철도 이용객들은 이 이십일세기형 랜드마크에 강렬한 전율을 느낀다. 신세대의 감성 코드에 맞추어 도시의 풍경을 한결 젊게 만들었다. 건물 조명이 마법처럼 메시지를 전하던 영화 〈시애틀의 잠 못 이루는 밤〉을 떠올리게 하기도 한다. 밤이 무료하게 느껴질 때면 서울역으로 나가 보자. 현대미술이 던지는 경이로운 지적 자극이 당신의 내일을 새롭게 만들 수도 있다.

로댕갤러리 혹은 플라토

1999년 삼성그룹이 서울 태평로에 로댕갤러리를 짓기 위해 미국의 세계적 건축사무소인 케이피에프^{KPF}에 설계를 맡겼더니 루브르박물관 앞뜰의 피라미드처럼 기둥 없이 유리와 강철 빔으로 십 미터 높이의 공간을 내놓았다. 당초에는 덮개 수준의 보조대를 세울 계획이었으나 기업 이미지를 고려해 오백 평 규모로 화려하게 지어 '글래스 파빌리온(유리 천막)'으로 이름 붙였다. 설계의 모티프는 손목을 꺾어 두 손을 모은 로댕^{A. Rodin}의 '성당'이다.

숱한 화제를 몰고 온 이 갤러리가 2011년 5월에 개명改名을 선언했다. 새로운 이름은 '플라토^{PLATEAU}'. 지질학적 용어로는 '퇴적층'이다. 기존의 문화적 성과에 새롭게 보태면서 끊임없이 지층을 형성하겠다는 취지다. '고원高原'의 뜻도 있다. 작가와 애호가가 함께 다가서는 예술적 고지를 지향한다는

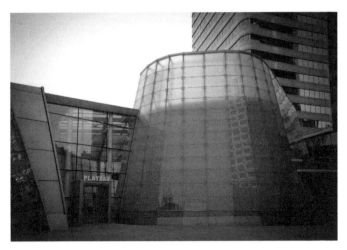

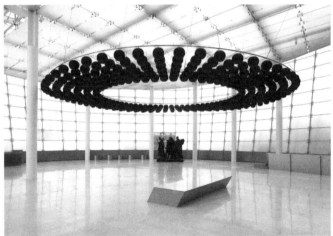

서울 태평로 도심에 자리잡은 플라토는 한남동의 리움과 더불어
삼성그룹의 정신성을 보여 주는 창구다. 플라토를 통해 어떤 예술의 층위를
보여 줄 수 있을까.(위) 개관전에 나온 김수자金壽子의 〈연꽃-제로지대〉 뒤쪽으로
로댕A. Rodin의 작품 〈칼레의 시민〉이 보인다.(아래)

의미다.

처음부터 로댕A. Rodin을 생각하고 지은 건물 이름을 바꾼다는 것은 그만큼 변화의 욕구가 크다는 뜻이다. 미디어에 오르내린 바와 같이 삼성 일가에 비자금을 둘러싼 논란이 있었고 그 중심에 미술품이 있었다. 실제로 미술이 어떤 역할을 했는지 내막은 자세히 알려지지 않았으나 한동안 미술관 문을 닫는 것으로 불편한 심중을 드러냈다. 플라토라는 이름은 그런 시련을 시간의 힘으로 치유한 결과로 볼 수 있다.

재개관전의 주제를 'Space Study'로 잡은 것도 시간적 부재不在와 공간적 공백空白에 대해 미안한 마음을 전달하려 한 것이다. 익숙한 장소로서의 기시감既視感과 새로운 공간으로서의 낯섦이 교차하는 지점에서 옛 기억을 불러오면서 동시에 공간에 대한 새로운 호명呼名이 필요했다는 것이다.

이런 과정을 거쳐 재탄생한 플라토가 어떤 전시를 해도 일반인들의 기억 속에서 지울 수 없는 것이 로댕의 작품이다. 입구 공간을 분할하며 서 있는 〈칼레의 시민〉과 〈지옥의 문〉은 과거 로댕갤러리 시절의 두 주역이다. 다시 보아도 규모와 디테일, 그리고 작가정신에 압도당한다.

〈지옥의 문〉은 세계미술사에 등재된 로댕의 대표작이다. 1994년 삼성그룹이 프랑스 문화성 소속 로댕미술관과 계약

한 후 오 년 만에 들여왔다. 프랑스 정부가 인정하는 여덟 개 가운데 일곱번째 에디션이다. 미술사는 이 작품에 대해 로댕이 1880년 정부로부터 새로 지을 파리 장식미술관의 청동문 부조로 시작하였다고 기록하고 있다. 그러나 약속한 날짜를 지키지 못한 데다 장식미술관의 위치가 루브르로 바뀌고, 같은 장소에 오르세역이 들어서면서 무산되고 말았다.

이후 손을 뗀 로댕은 1917년 타계할 때까지 미완의 작품으로 놔 두었다가 1929년 들어 저작권을 확보한 프랑스 문화부가 청동으로 주조하기에 이른다. 이렇게 만들어진 〈지옥의 문〉은 파리와 필라델피아의 로댕미술관, 일본 도쿄 국립서양근대미술관과 시즈오카미술관, 스위스 취리히 쿤스트하우스, 미국의 스탠포드대학교 등 여섯 군데에 서 있다.

서울에 들어온 일곱번째 작품은 파리 근교 생 레미 레셰브뢰즈에 있는 쿠베르탱 주조소鑄造所에서 육십 명의 기능공이 이 년 칠 개월에 걸쳐 공동으로 작업한 결과이다. 백삼십팔 개의 조각품을 만들어 붙이는 과정에 골동품 느낌이 들게끔 표면에 초록색을 약간 넣도록 주문하였다. 높이 6.2미터, 너비 3.9미터, 두께 1미터, 무게 8톤.

작품은 잘 알려진 대로 단테A. Dante의 『신곡La Divina Commedia』 중 「지옥」편을 소재로 삼았고, 미켈란젤로Michelangelo B.의 〈최

후의 심판〉과 보들레르$^{C. Baudelaire}$의 『악의 꽃$^{Les Fleurs du mal}$』에
서 영감을 받았다. 작품의 중심에 앉은 '생각하는 사람'과
'순교자' '입맞춤' 등 독립작품으로 유명한 이백여 점은 아
담과 이브 이후 계속되는 인간의 원초적 고통을 재현하고 있
다. 미술관 전면에 '지옥의 문'이 서 있고, 이 작품에 새겨진
독립군상들이 '세 망령' '금지된 사랑' '입맞춤' '순교자' '생
각하는 사람' 순으로 도열해 있다.

코스의 하이라이트는 역시 단테 혹은 로댕 자신으로 알려
진 '생각하는 사람'인데, 작가 스스로 "벌거벗고 바위에 앉
아 발은 밑에 모으고 주먹은 입가에 댄 채 꿈꾸는 창조자"라
고 밝힌 바 있다. 현세에서 고통을 겪는 인간들을 관조하는
모습이지만, 보통 사람이 흉내 내기엔 아주 어려운 포즈라고
한다.

로댕의 또 다른 명작 〈칼레의 시민〉은 프랑스 북부 항구도
시 칼레의 역사를 대변한다. 백년전쟁의 와중인 1347년 영국
왕 에드워드 삼세$^{Edward III}$가 도시를 불태운 뒤, 시를 대표하는
여섯 명이 바지와 셔츠를 벗고 맨발로 목에 오랏줄을 걸고
찾아와 시의 열쇠를 건넨 뒤 사형을 받으면 다른 시민의 생
명을 보장하겠노라는 치욕적인 포고에 자신을 던진 영웅들
이다.

오백 년이 지난 1884년 칼레 시장은 로댕에게 선조들을 기리는 작품을 의뢰하였고, 로댕은 십일 년 만인 1895년에 인간의 존엄성과 고뇌, 역경 속에 드러나는 극기심을 극화한 작품을 인도하였다. 제막 당시 영웅의 위풍당당한 모습을 기대했던 시민들은 '이 무슨 망령들이냐'며 고개를 저었으나, 훗날 당시 적국이던 영국 런던의 의사당 정원까지 진출해 위대한 시민정신을 전하였다.

여섯 명 인물의 개별적인 표정을 보면 '신의 손을 가진 인간' 로댕의 천재성을 확인할 수 있다. 고통 속에서도 품위를 잃지 않은 원로 외스타슈 드 생피에르, 두 손을 부르르 떨고 있는 장 데르, 동료들을 이끄는 장 드 피에네, 허망한 표정을 감추지 못하는 피에르 드 비상, 그리고 절망에 빠진 앙드리외 당드르와 피에르와 형제인 자크 드 비상. 이 가운데 스타는 피에르 드 비상. 과장된 손짓과 뒤틀린 포즈를 통해 신체 속에 내재된 감정의 무늬를 적나라하게 드러내고 있다. 땅에 견고하게 박혀 있는 왼발은 떠나기를 원치 않는 듯 주저하고, 오른발은 운명을 재촉하는 듯 적극적으로 회전하는 모습이 극적인 춤사위를 떠올리게 한다.

로댕갤러리든 플라토든, 이 글래스 파빌리온의 주인공은 로댕이다. 원주민이자 건축주이기에 언제고 그의 자식인 〈지

옥의 문〉과 〈칼레의 시민〉이 공간을 지킬 것이다. 삼성의 시련을 뛰어넘어 시간이 지날수록 새 관람객을 맞으면서 예술의 층위가 더욱 풍성해지지 않겠는가.

제프 쿤스, 백화점에 입점하다

내가 거기로 간 것은 한 권의 책 때문이었다. 조경란趙京蘭의
『백화점 그리고 사물·세계·사람』. 표지에는 '백화점에서 발
견하는 사물들에 관한 기록'이라는 설명문이 적혀 있었다.
소설을 주로 쓰는 작가가 이런 글을 쓰다니. 더욱이 가벼운
읽을거리가 아니라, 가히 현대사회의 소비와 욕망에 관한 인
문학적 보고서였다. 참고도서로 인용한 수백의 도서목록을
보면 작가가 지독한 책벌레임을 알 수 있다.

책에 이런 대목이 있다. "2011년 1월. 지금 내가 서 있는
곳은 서울시 중구 충무로 1가 52-5번지… (옛날) 미츠코시
옥상에서 보고 있는 것은 루이스 부르주아의 '거미', 호안 미
로의 '인물', 헨리 무어의 '와상' 같은 현대조각 작품들이다."
그러면서 작가는 이 옥상 정원을 바라볼 수 있는 라운지는
취재 목적이 아니면 쉽게 들어갈 수 없는 곳임을 알고는 이

렇게 불편해한다. "영문도 모르게 불편하다고 느낀다면, 그건 적절한 장소에 와 있지 않기 때문이다."

그의 책을 끼고 신세계백화점을 찾았더니 예전과는 달리 신관과 본관의 두 토막으로 나뉘어 있다. 성장과 확장을 거듭한 끝에 대대적인 자기분열을 한 것이다. 그런데 두 곳의 분위기가 확 다르다. 신관은 대중적이다. 남녀노소, 내외국인이 한데 어울린다. 미술품 역시 공간의 성격과 닮았다. 옥상에 설치된 작품은 조각가 김승환金承煥의 〈유기체〉와 존 배 John Bai의 〈기억들의 방〉이다. 푸드코트 주변 분위기가 조금 산만하지만 그만큼 편하고 만만하다.

이에 비해 본관은 격조부터 다르다. 이른바 명품관이다. 공간이 쾌적하게 꾸며졌다. 인테리어는 중후하고 조명도 은은하다. 고객들의 발걸음은 느긋하고 여유롭다. 좌우로 휙 둘러보기만 해도 최고급 브랜드의 경연장임을 안다. 옥상 정원에 오르는 엘리베이터 옆에는 벽면 드로잉으로 유명한 솔르윗Sol LeWitt의 작품이 그려져 있고, 앞에는 회화적 사진으로 성가를 얻고 있는 이명호李明豪의 작품이 손님을 맞는다.

정원의 정식 이름은 '트리니티 가든'. 그곳에는 야외조각이 놓인 공간과 트리니티 라운지라는 이름의 카페가 있었는데, 2011년에 썼다는 조경란의 이야기가 맞았다. 차 한 잔 마

시는 데도 회원 자격이 필요했다. 그나마 야외의 조각작품은 작은 문을 통해 접근할 수 있어 다행이라고 해야 하나.

대나무 숲으로 둘러싸인 정원에는 이름난 작가 다섯 명의 작품이 근엄하게 착좌하고 있었다. 가장 먼저 만나는 작품은 알렉산더 칼더Alexander Calder의 〈버섯〉이다. 공공미술에 강한 그는 움직이는 모빌mobile 조각에 대칭하는 개념으로 스테이빌stabile 조각을 제작해 세계 시장을 석권했는데, 이곳에 놓인 철판조각과 그 연장선상에 있다. 곡선의 금속을 용접이나 리벳으로 접합시킨 뒤 검은색을 칠한 작품은 현대식 건물과 썩 잘 어울린다. 키네틱 아트Kinetic Art 작가답게 육중한 쇠를 사뿐히 다뤄 경쾌함을 준다.

이어지는 작품은 호안 미로Joan Miró의 〈인물〉. 주전자의 손잡이 혹은 꼭지, 새의 부리나 짐승의 꼬리를 연상시키는 작품은 다양한 해석의 즐거움을 준다. 루이스 부르주아Louise Bourgeois의 〈아이 벤치스Eye Benchs〉는 인체를 부쉈다가 재조립하는 작가 특유의 작업방식이 잘 드러난 작

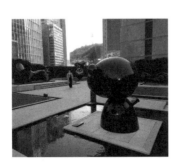

신세계백화점 본관 옥상 정원에 놓여 있는 호안 미로Joan Miró의 〈인물〉.

품이다. 앞면은 고대 이집트인의 눈과 같고, 뒷면은 벤치로 만들었지만 사람들은 앉을 수 없다. 헨리 무어Henry Moore의 〈와상臥像〉은 그리 특징적이지는 않지만 조각으로 꾸민 성찬의 식탁에서 빠질 수 없는 작품이다.

별도의 공간을 차지한 제프 쿤스Jeff Koons의 〈세이크리드 하트Sacred Heart〉는 이 정원의 새 주인공이다. 현대미술의 거장 혹은 악동으로 평가받는 작가가 직접 설치한 화제작이다. 제프 쿤스가 누구인가. 1992년 '카셀 도쿠멘타'에 초대받지 못한 그는 카셀 인근 아롤젠에서 생화 육만 송이로 꾸민 초대형 강아지 〈퍼피Puppy〉를 내놓아 파란을 일으켰다. 이후 사소한 일상의 소재에 키치적인 테크닉을 적용하는 방식으로 현대미술의 주류에 편입한 재주꾼이다. 스펙터클과 해학, 단순함 속에서 특별한 존재감을 드러내는 것이 쿤스의 장점이자 특징이다.

중요한 것은 이탈리아 포르노 배우 치치올리나Cicciolina와의 결혼 같은 스캔들이 아니라, 천문학적인 값에 팔려 나가는 작품이다. 호주 시드니와 스페인 빌바오 등 주요 미술관의 컬렉션은 물론 개인 수집가들도 그의 작품을 사지 못해 안달이다. 국내에서는 시제이CJ가 〈풍선꽃〉, 삼성이 〈리본을 묶은 매끄러운 달걀〉을 보유하고 있다.

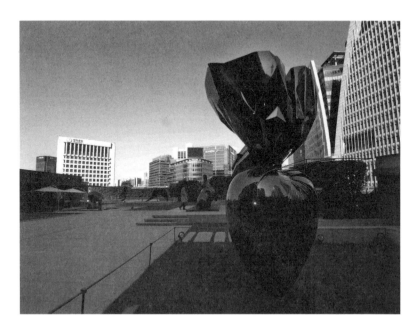

신세계백화점은 근대 이후 고급한 소비사회의 진열장이다. 이 백화점 본관
옥상 정원에는 세계적인 명품 조각이 즐비하다. 루이스 부르주아의 〈거미〉 자리를
제프 쿤스Jeff Koons의 〈세이크리드 하트Sacred Heart〉가 차지한 것은
재벌그룹의 백화점다운 선택이다.

〈세이크리드 하트〉역시 기상천외하다. 높이 3.7미터, 무게 1.7톤에 달하는 스테인리스스틸 조형물은 하트 모양의 초콜릿을 짙은 보라색 포장지로 꼭 싸맨 후 금색 리본으로 장식한 모양이다. 구겨질 듯 사실적으로 묘사된 금박을 보기 위해 다가서다가 초콜릿 포장지에 비친 자신의 모습을 발견하고 움찔하는 경험도 재미있다. 겉모습은 깜찍한 선물의 형태지만, 제목인 '세이크리드 하트Sacred Heart'는 기독교에서 중시하는 '성심聖心'이다. 겉으로는 지극히 가벼운 초콜릿 포장 같지만, 포장지를 뜯어내면 인간에 대한 신의 지극한 사랑을 드러낸다는 설명이다.

그러나 그런 해석은 비평가를 위한 것일 뿐 〈세이크리드 하트〉는 분명 백화점의 구매력을 높이는 데 기여할 것이다. 백화점 문화센터를 이용한 고객의 매출이 일반 구매자보다 여섯 배나 많다고 하지 않던가. 이 계산은 제프 쿤스의 경우에도 적용될 것이다. 루이스 부르주아의 칙칙했던 어린 시절을 담은 〈거미〉를 내보낸 뒤 들인 것이 밝고 발랄한 〈세이크리드 하트〉이기에, 그곳에서 문화 마케팅의 흔적을 찾는 것은 어려운 일이 아니다.

명품과 명품관의 환상적인 궁합! 쿤스의 작품은 확실히 럭셔리했으니 그 이미지를 활용해 티셔츠와 목걸이, 머그잔까

지 제작해 판매한 것도 자연스럽다. 다만 마음에 걸리는 것은 옥상에 놓인 작품의 감상이 편하지 않다는 사실이다. 작품 주변을 어슬렁거리는 나의 동작이 라운지 손님의 시야를 가릴 수 있겠다고 생각하니 뒤통수가 따가웠다.

관객을 완강히 밀어내는 작품, 철저하게 상업에 봉사하는 미술을 나무랄 수도 없다. 그게 미술의 한 속성이자 운명이니까. 쿤스의 작품이 서 있는 옥상이 공중에게 개방된 '공원'이 아니라 사기업의 '정원'이니 무어라 따지기도 어렵다. 내가 처음부터 불편함을 느낀 것은 장소와 신분의 불화에서 비롯된 것일 테다.

예술이 투숙하는 보안여관

'웃대마을'이 있다. 남도의 어느 허름한 동네를 연상시키는 이 이름은 놀랍게도 수도 서울의 한복판에 있다. 웃대마을의 한자어는 '상촌上村'이다. 상촌은 사대문 안에서 청계천 위쪽 지역을 말하는데, 북촌北村과는 다르다. 북촌은 가회동·안국동·삼청동·계동·재동 등 경복궁景福宮과 창덕궁昌德宮 사이 동네를 일컫고, 웃대는 경복궁의 서쪽, 흔히 말하는 서촌西村이다. 경복궁 영추문迎秋門에서 인왕산 자락에 이르는 지역이니, 지금의 체부·청운·효자·사직·옥인·통의·통인·창성·누상·누하동 일대다. 북촌의 대갓집과 달리 작은 한옥들이 많다. 서울 종로구가 이곳을 세종대왕世宗大王이 태어난 곳이라고 해서 '세종마을'로 명명했으니 하나의 공간을 두고 세 가지 이름을 갖게 된 셈이다. 그러나 '세종마을'은 너무 작위적인 느낌이 강한 탓에 나는 이미 많은 사람들의 입에 익

숙한 '서촌'으로 부르려 한다.

서촌의 특징은 두 가지다. 첫째, 궁궐과 가깝다는 점이다. 양반들이 모여 살던 북촌과 달리 중인中人들이 많이 살았다. 오늘날로 따지면 의사·회계사·통역사·화가 등 전문직 종사자들이 궁궐 가까이에 살면서 독특한 집단문화를 일궜다. 지식인의 교양을 갖추었지만 어쩔 수 없는 신분사회의 벽에 갇히다 보니 그 에너지를 예술로 돌렸다. 대표적인 것이 '옥계시사玉溪詩社'라는 문학단체다. 양반과 평민의 중간 계층인 이들은 1786년 인왕산 계곡에서 규장각奎章閣 서리들을 중심으로 문학 동아리를 만들어 무려 삼십여 년간이나 이어 왔다. 그들의 풍류는 양반들처럼 풍악과 기생 없이도 시서화詩書畵로 한양의 풍경을 노래하며 격조있는 문화로 승화시켰고, 『풍요속선風謠續選』 등 풍성한 기록으로 남겼다.

둘째, 뛰어난 풍광을 거느리고 있다. 서촌은 북악과 인왕의 두 산을 끼고 있으니 천혜의 입지다. 산과 산 사이에는 당연히 계곡이 있고 창성동이나 세검정洗劍亭, 백사실계곡이 이들의 놀이터이자 아지트였다. 경치가 사계절 수려하니 화가들이 서둘러 화폭을 펼쳤다. 단원檀園 김홍도金弘道의 〈송석원시사야연도松石園詩社夜宴圖〉는 여름날 시인들의 아취 어린 밤 축제를 묘사한 것이고, 겸재謙齋 정선鄭敾의 대표작 〈인왕제

색도仁王霽色圖〉도 비 갠 후 이곳 인왕산의 투명한 모습을 그린 것이다. 이곳 경치가 얼마나 좋았던지 다산茶山 정약용丁若鏞도 자주 왔다.

광화문 앞 육조六曹 거리를 지나 경복궁 서쪽 길을 돌아 창의문彰義門에 도착하니 주먹만 한 빗방울이 하나둘씩 떨어지기 시작하였다. 이내 말을 달려 세검정에 다다르자 수문水門 좌우에서는 벌써 한 쌍의 고래가 토해내는 듯한 물줄기가 뿜어져 나오고 있었다.

세검정 계곡의 물구경을 간 다산의 호기심이 묻어나는 글이다.

웃대마을에서 세월을 건너 지금의 서촌으로 오기까지는 몇 겹의 역사적 굴곡이 있었으니, 사실 몇 년 전만 해도 이 주변은 버려진 땅이었다. 청와대의 경호 권역에 속해 건축 허가를 받기가 하늘의 별 따기였다. 사람들의 왕래가 뜸하고 분위기가 가라앉을 수밖에.

그러던 이곳에 변화의 바람이 불었다. 진원지는 북촌이었다. 서울 인사동이 상업적 유흥가로 변하자 삼청동이 각광받았고, 그 흐름이 서촌으로 흘러들었다. 경복궁 건너라는 이

유 하나로 값이 싼 데다 소박한 정서가 남아 있으며, 역사적
으로 예인藝人들의 터전이었으니 이보다 더 좋을 수가 있겠는
가. 2001년부터 사진 전문 뮤지엄으로 자리잡고 있는 대림
미술관 주변에 국내 굴지의 '갤러리 아트사이드'가 이전했으
며, '푸른역사'와 '궁리' 등 중견 출판사가 들어서니 아연 활
기를 띠었다. 지금도 서촌은 하루가 다르게 건축가와 화가,
문인 등의 발길이 이어지면서 문화지대로 변모하고 있다.

이같은 변화의 중심에서 묵직한 추를 내리고 있는 곳이 통
의동 '보안여관'이다. 경복궁 서쪽 영추문 맞은편에 자리잡
은 이곳 간판의 유래는 정확히 모른다. '보안'은 우리 현대사
의 엄혹함 때문에 살벌하게 다가오긴 해도 '保安'의 글자를
냉정하게 풀어 놓고 보면 오히려 따뜻한 어감이다. 여관은
본시 사람들이 머물고 떠나는 나그네를 위한 곳이니, '편안
을 지킨다'는 뜻은 숙박업의 옥호屋號로 제격 아닌가. 국가보
안법이 1948년에 제정됐고, 여관의 건립연도가 1930년대이
니 알리바이도 확실하다.

이곳을 가장 자주 들락거린 부류는 시인과 화가와 같은 예
술가들이었다. 시인 서정주徐廷柱가 1930년대에 이곳에 머물
면서 동인지 『시인부락詩人部落』을 만들었다. 시인 김동리金東
里 · 오장환吳章煥 · 김달진金達鎭, 화가 이중섭李仲燮이 이 여관의

청와대 코앞에 자리잡은 보안여관. 시인 서정주徐廷柱가 『시인부락詩人部落』을
창간한 현장이자 예술마을 서촌西村의 자존심이다. 주인 최성우崔盛宇는
낡은 건물을 헐고 빌딩을 올리는 대신 과거의 흔적을 그대로 간직한 채
전위적인 전시공간으로 활용하고 있다.

문지방을 닳게 했다. 이상李箱의 「오감도」에 나오는 '막다른 골목'도 이쯤이다. 문학과 미술사의 중요한 장면이 이곳에서 탄생하고 연출된 것이다.

오랜 기간 수많은 사연을 잉태한 이 여관은 2007년 들어 숙박업을 접는다. 장소와 시설 여러 곳에서 경쟁력이 쇠한 것이다. 얼추 팔십 년간 서촌을 지켰으니 천수天壽를 다했다고 해야 하나. 첫 인수자는 지하를 파서 공연장을 꾸미고 싶어했으나 청와대 주변에서 집회시설은 허가가 나지 않는다는 사실을 몰랐다. 주인은 다시 바뀌어 메타로그의 최성우崔盛宇 대표에게 넘어갔다.

최성우는 프랑스에서 문화예술경영학을 공부한 사람이다. 어머니는 궁중채화宮中綵華 부문의 인간문화재다. 일찍 문화에 눈뜬 그는 꽃무늬 벽지가 뜯겨지고 서까래가 적나라하게 드러난 이곳을 부동산 차원에서 접근하지 않았다. 옛 건물을 밀어 버리고 새 건물을 지어 가게나 들이면 좋으련만 이곳의 역사성과 문화성을 소중하게 여겼다. 그는 고심 끝에 보안여관을 '예술이 쉬어 가는 문화숙박업소'로 명명하고 전시장으로 활용하고 있다.

지금도 보안여관 내부에는 옛 세월의 흔적이 고스란히 남아 있다. 숙박 요금은 팔천 원에 멈췄다. 현관에는 거울이 걸

려 있고, 그 거울에는 「일상의 다섯 가지 고마움」이라는 옛글이 씌어 있다. "고맙습니다-감사의 마음, 미안합니다-반성의 마음, 덕분입니다-겸허의 마음, 제가 하겠습니다-봉사의 마음, 네 그렇습니다-유순한 마음." 한 시대의 초상이 손에 잡힐 듯한 분위기다. 이층으로 오르는 계단은 삐걱거리고 방 구석마다 거미줄이 걸려 있다.

앞으로 보안여관은 어떻게 될까. 폐허로 남을까, 리모델링을 할까. 여관이 자리한 동네는 오래전부터 예술가들이 살던 곳이다. 진경산수화를 개척한 겸재 정선이 벗들과 노닐었고, 추사秋史 김정희金正喜가 여기서 문예를 닦았다. 그래서 최성우는 인문적으로 접근한다. 이곳을 기억하는 사람들의 증언과 기록을 모아 『보안백서保安白書』를 발간하고 문화 재생 공간, 나아가 새로운 문화의 발신지로 삼겠다는 생각이다. 건물에 최소한의 안전장치만 해 놓고서는 이 오래된 미래의 공간을 애지중지하며 고민을 거듭하고 있다.

신도림을 밝히는 '붉은 리본'

서울 구로구는 낙후의 이미지가 강했다. 1960년대에 '구로 공단'이라는 이름의 수출산업단지로 지정되면서 많은 공장이 들어섰고 시골서 올라온 여공들이 넘쳐났다. 신경숙申京淑의 소설 『외딴방』의 무대처럼 남루한 쪽방촌에서 그들의 삶이 고단하게 이어졌다.

구로공단이 대대적인 변신에 나선 것이 2000년. 기존의 봉제·섬유 등의 직종이 사양길에 들어서고 정보기술이 산업의 새로운 총아가 되자 '서울디지털산업단지'라는 이름으로 거듭났다. 이후 벤처기업들이 이주해 오면서 테헤란로처럼 디지털밸리로 새롭게 출발하게 되었다. '신도림'이 '신드림新 Dream'을 일궜다는 것이 빈말이 아니다.

여기에 금상첨화가 디큐브시티D-Cube City다. 여기서 'D'는 이 프로젝트를 수행한 대성산업의 이니셜이다. 석탄을 캐서

연탄을 만들던 기업이 이렇게 변할 수 있나 싶다. 이 가운데 백화점 구층에 자리한 디큐브아트센터는 디큐브시티의 파격성을 잘 보여 준다. 백화점과 호텔이 있는 잠실에서 롯데 씨어터의 위치가 어디인지 확인해 보라. 극장을 좋은 지점에 두니 문화에 갈증을 느끼던 서울 서남권과 인천 쪽 주민들의 발길이 이어진다고 한다.

곳곳에 폭포를 배치해 낙하하는 물줄기를 보는 재미도 그러려니와, 테라스에 조성된 옥외 정원이 일품이다. 아리따운 조경에 세련된 의자와 탁자를 배치해 놓으니 호젓하게 여유 시간을 즐길 수 있다. 커피 한 잔 뽑아 친구와 대화를 나누거나, 젊은이들이 하루 종일 앉아 리포트를 작성해도 눈총을 받지 않는 명소다.

이 디큐브시티에 더욱 강력한 임팩트를 던지는 것이 〈보텍스VORTEXT〉다. 영국의 설치작가 론 아라드Ron Arad가 만든 높이 십칠 미터 규모의 조형물이다. 영어로 'vortex'가 소용돌이이고, 여기에 'text'가 붙으니 메시지의 소용돌이가 펼쳐지는 것이다. 나선형 띠를 타고 색색의 영상을 보여 준다고 해서 '리본'이라는 별칭이 붙었다.

나는 오로지 이 작품을 보기 위해 디큐브시티를 밤낮으로 찾았다. 작품이 놓인 주변을 보기 위해서는 낮이, 작품 자체

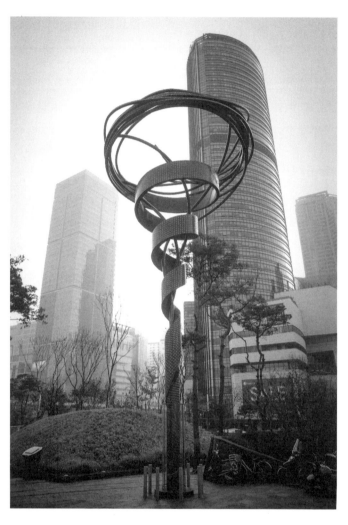

론 아라드Ron Arad의 〈보텍스트VORTEXT〉. 대성산업이 석탄을 쌓던
자리에 디큐브시티를 지으면서 들인 조형물이다. 낮에는 얌전하다가(위)
밤이 되면 빛의 소용돌이를 뿜어내면서 신도림의 밤을 밝힌다.(p.85)
다만 장소를 디큐브파크 중심으로 옮기면 더욱 돋보일 것이다.

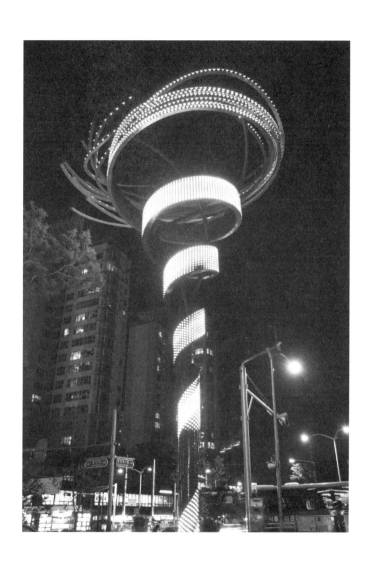

를 보기 위해서는 밤이 좋다. 솔직히 낮의 리본은 심심했다. 선홍빛 조형물은 보형물처럼 어색했다. 청계천의 〈샘〉을 거꾸로 세워 놓은 느낌도 들었다. 시간이 지나면서 손연재孫延�볽의 리듬체조, 등나무의 등걸, 뱀의 똬리, 그도 아니면 콘 아이스크림 혹은 경기장의 성화 등 별의별 생각이 다 들었다.

그러나 밤의 리본은 달랐다. 꼭대기의 점 하나에서 생성된 빛이 바닥까지 리드미컬하게 흘러내리면서 환상을 자아냈다. 무지개 색깔의 웨이브를 비출 때는 굴곡의 입체감까지 드러내는 고난도 테크닉을 선보였으며, 무시무종無始無終의 전통문양까지 활용했다. 총 이만사천여 개의 엘이디LED 조명이 빚어내는 다이내믹한 리듬은 첨단을 지향하는 구로구의 이미지와 통하는 것이었다.

작가 론 아라드는 디자인과 아트, 건축을 넘나들며 예술과 삶을 하나의 조형미로 빚어내는 '테크놀로지의 음유시인'으로 일컬어진다. "내가 느끼는 서울은 항상 어떤 일들이 재빠르게 일어나고 사라지는 도시다. 작품에서 엘이디가 끊임없이 반짝반짝 생성되고 소멸되는 모습이 서울의 모습과 통한다"는 것이 기자회견에서 밝힌 아라드의 작업관이다.

이스라엘 텔아비브 출신으로 런던에서 공부했고 나중에 영국 왕립예술학교에서 교수를 지낸 그의 국제적인 명성을

반영하는 듯한 조형물의 형태와 테크닉의 탁월함은 인정할 수 있다. 다만 메시지의 내용은 불편했다. 런던에서 가진 꿈이 서울에서 결실을 맺었다는 작가 이야기를 비롯해 "지금이 중요하다" 식의 이야기는 시민을 대상으로 하는 계몽적 시각으로 비쳤다. 차라리 문자보다 영상으로 승부하는 게 낫지 않을까 싶다.

또 하나 마땅찮은 것은 장소다. 작심하기 전에는 이 작품을 편하게 보기 힘들다. 가까이서 보면 고개가 아프고, 공원에서 보려니 나무에 가리며, 버스 안에서 고개를 돌리니 그냥 붉은 물체가 획 지나가고 마는 식이다. 백화점에 올라가 보아도 마땅한 뷰 포인트 같은 것이 없었다. 아트센터 바깥의 테라스에서 보니 작품이 옹색했다.

그래서 내가 내린 결론은 디큐브파크의 중심 광장에 세우면 좋겠다는 것이다. 지하철 이용자들이 무수히 오르내리는 그곳이 조형물이 놓일 적지다. 아름다운 영상물 아래서 사람들이 사랑과 우정, 만남과 대화를 나눌 것이다. '리본'이 그런 인연을 묶어내는 역할을 한다면 그 영광은 디큐브시티의 것이 된다.

찾아보기

손수호孫守鎬는 경주에서 부산 가는 지방도로변의 작은 마을에서 태어났다.
울주군 두동면 삼정리. 대곡댐 건설로 인해 지금은 물에 잠겨 있다.
경희대 법학과를 졸업하고 경향신문사에 입사했다가 국민일보사로 옮겨 오랫동안
문화부 기자로 일했다. 문화부장과 부국장, 논설위원을 지냈다. 미국 미주리대
저널리즘스쿨에서 공부했고, 경희대 대학원 언론정보학과에서 언론학 박사학위를
받았다. 경희대, 중앙대, 건국대, 숙명여대, 동아예술대 등에 출강하다 지금은
인덕대 교수로 있다. 한국기자협회가 주는 '이달의 기자상', 한국출판연구소의
'한국출판학술상'을 받았고, 한국간행물윤리위원회의 '이달의 좋은책' 선정위원을
지냈다. 현재 한국저작권위원회 위원, 한국공예·디자인문화진흥원 이사로 활동
중이다. 저서로『책을 만나러 가는 길』(1996),『길섶의 미술』(1999),
『문화의 풍경』(2010)이 있다.

도시의 표정
서울을 밝히는 열 개의 공공미술 읽기
손수호

초판1쇄 발행 2013년 12월 31일
초판4쇄 발행 2017년 6월 1일
발행인 李起雄 **발행처** 悅話堂
경기도 파주시 광인사길 25(문발동 520-10) 파주출판도시
전화 031-955-7000 팩스 031-955-7010
www.youlhwadang.co.kr yhdp@youlhwadang.co.kr
등록번호 제10-74호 **등록일자** 1971년 7월 2일
편집 조윤형 백태남 **디자인** 이수정 박소영
인쇄 제책 (주)상지사피앤비

값은 뒤표지에 있습니다.

ISBN 978-89-301-0459-3